书法系列丛书
SHUFA XILIE CONGSHU

中国历代墓志原碑帖系列

寇章墓志

刘开玺　编著

黑龙江美术出版社

出版说明

寇章墓志，全称唐故朝散大夫守陕州大都督府左司马上柱国上谷寇公墓志铭并序，唐崔耿撰文，唐韩隋书，刻于唐大中四年（八五〇），书体为楷书，共三十一行，每行三十一字，出土于河南省洛阳市，拓片及原石现存于千唐志斋博物馆，该墓志主要记录了寇章及妻子郑氏的生平及德行。寇章阳乡赋应进士科不中，初为幕僚一职，后官至朝散大夫、陕州大都督府左司马，其卒于唐大中三年，大中四年与其妻合葬。

寇章墓志，端庄肃穆，严谨清秀、气韵质朴，意境清虚简净，使人惬意舒心。综观整篇，其书风近于欧体，由此可见欧阳询在整个唐朝书法史中影响之深远。欧阳询生活于隋唐两代，其书写风格承袭魏晋书风，书法有端正严谨、整齐峻拔、清气绝俗的特点。

唐故朝散大夫守陝州大都督府左司馬上柱國上谷寇公墓誌銘并序

通議大夫前守曹州刺史上柱國清河崔耿撰

皇唐大中三年冬十月十一日令陝州大都督府左司馬寇公

七十有五易簀于官舍享年

公喪歸東洛求祔於

公舊塋俱家側降居秦地其先上谷昌平人出曰常貢將府令獄況辱為□司寇遂佐

在其中餘三十年風雨不變得全於有常貢將府令獄況辱為□司寇遂佐武王遂以

官為姓至懿候諱讓逝奏慕北真其叔祖臨段言耿承之不失敬藥門退笑謚無閒益

二十代祖詳於歷史家譜曾祖景真皇曹州長史祖崇武以登讀書貞公

齊郡入王屋山修道河道進朗真先崔是也朗真孫枸州南守奴俟公

麗有氣晄其言引善惡扶世厚俗然後炳發箓彩眾第四子孝敬才雅才

發愛生而自知性潔靖翠二令終亳州司馬公意緒橘詠法曹才

量丞相張昭獻鎬器之遂為寄家歷溫翠二令終亳州司馬公意緒橘詠法曹才

道踪見之辯貞為二篆八分飛帛聯綿之流亦無疵中□嘗單机古今法書

遺踪見之辯貞為二篆八分飛帛聯綿之流亦無疵中□嘗單机古今法書

耳不如歸去樂赴所知表輙訓真曹攝陪秦庭後尉岐之天興以大理司直御史

監察殿中二御史從馮翊長沙斗雨侯三兩侯大夫退居蒿里復以侍御史直

佐義武軍行臺拜偃師令以才贊善大夫分司洛邑改居陝州司馬仕用家里

理可知也夫人榮陽鄭氏父幼未祔皇姑于河南縣金谷鄉邱原貞公室公三十十

啟撢堂稱之荒公卅七歲終于藩州歸柩次尉以才有女子三人長奉粹

氏為比丘尼終次道義豐陽盧氏幼末本鄉諸父崇賢錡直學士修

年姻堂守洋同勳郎中鍰司平太夫錫徹君孝庶鈞秀

國史器句戎少常伯洲南陽守坦太理司直永蘭臺侍郎齋伯氏明州司馬興伊關

駕告成秘省挍書坦太理司直永蘭臺侍郎齋伯氏明州司馬為鄉賢

碗完憂家開於州與遊必當時秀傑人自開元巳來以寇氏為鄉賢

才貢秉尚有家風侍疾裹書盡其心力於今日無他腸之人歟銘曰

符已貞芳退文備微前言等宜當省嗟乎哲人何不辰徒信古而望古洒無閒

悠君遽汝於涼郡依世兮不洇不吊而望古洒無閒無所

芳謹以□墓虔足交吾友順至性兮侍松閒于邙阜振金質生化之閒無所潤

唐故朝散大夫守

陝州大都督府左

司馬上柱國上谷

寇公墓誌銘并

通議大夫前守曹

州刺史上柱國清

河崔耿撰

皇唐大中三年冬

十月十一日陝州

大都督府左司馬

寇公寢疾終于官

舍享年七十有五

易簀前二日命姪

孫貢曰尔將葬我

必乞崔耿文識我

墓我願也貢護公

丧归东洛来诣余
泣拜告叔祖临殁
言耿承讣改服哭
于寝门退念与公

世舊俱家金谷側
隣居審教毓德南
北里交情甚歡而
不失敬燕游笑謔

无间益在其中余
三十年风雨不变
得全于有常耳将
序令猷况辱遗托

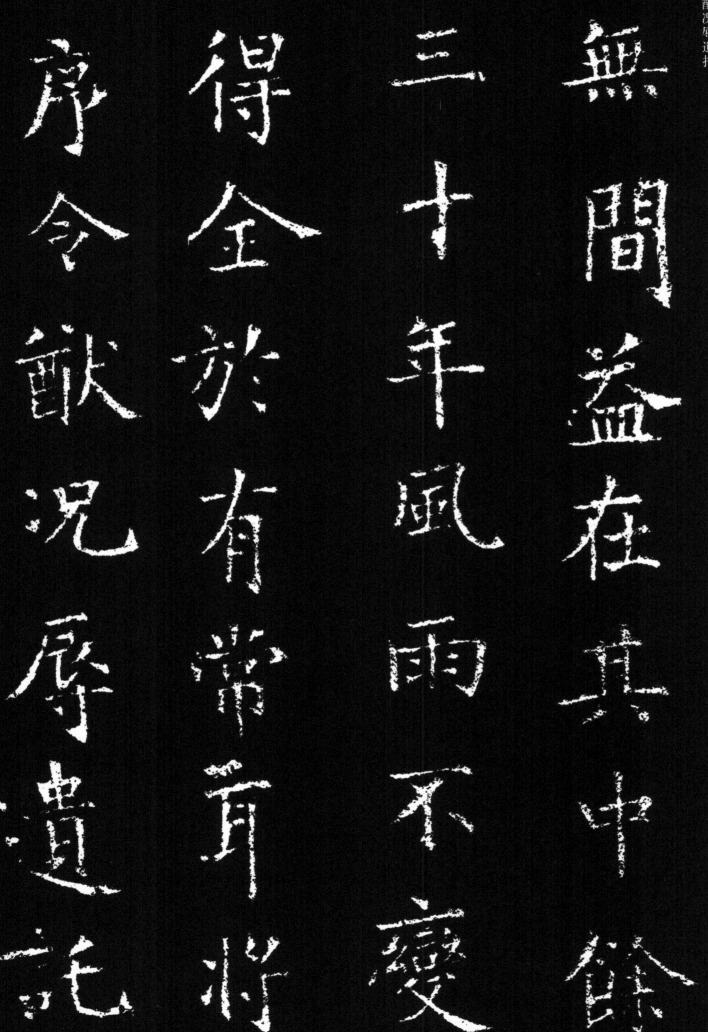

無間益在其中餘
三十年風雨不變
得全於有常耳將
序令猷況辱遺託

遂直詞以紀成公

志公諱章字身正

其先上谷昌平人

出自帝嚳蘇岔生

为周寇佐武王

遂以官为姓至慈

侯让逃泰暴北适

燕因家上谷后六

代生子明名仁仕
汉为临淮守弃郡
入王屋山修道列
仙传所谓朗真先

代生子明名仁仕
漢為臨淮守弃郡
入王屋山修道列
仙傳所謂朗真先

一二

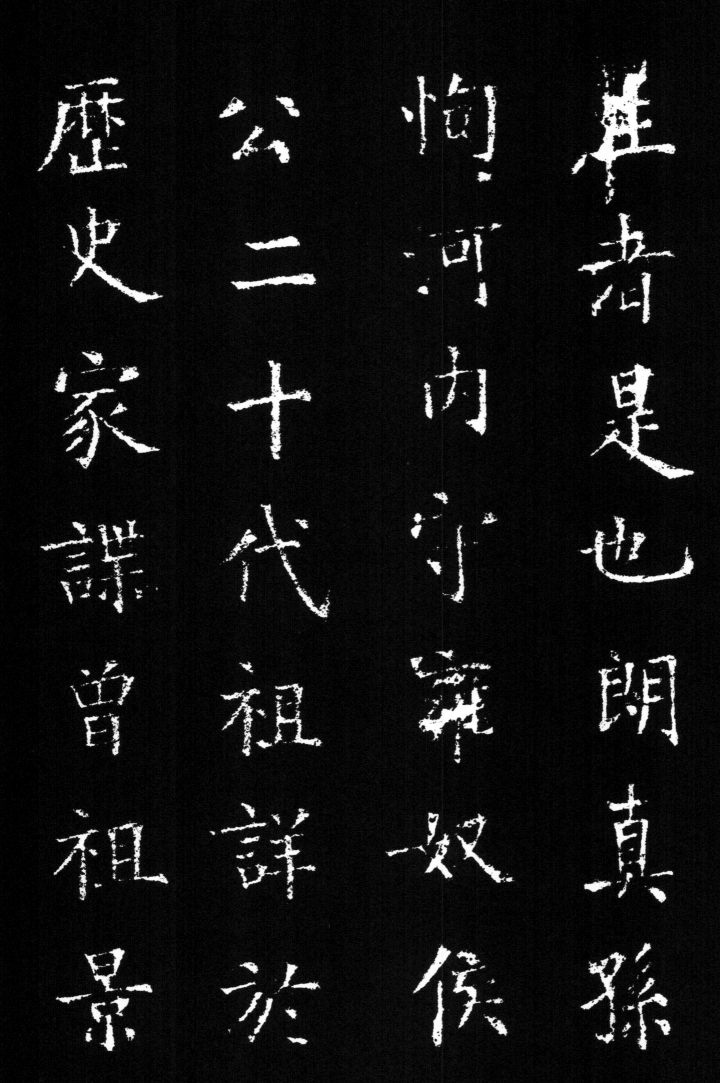

生者是也朗真孙
恂河内守雍奴侯
公二十代祖详于
历史家谍曾祖景

真

皇

曹

州

長

史

祖

溶

武

功

丞

父

埙

讀

書

有

智

量

丞

相

張

昭

獻

鎬

器

之

邀

為賓寮歷溫巩二

令終毫州司馬公

毫州第四子孝敬

友愛生而自知性

絜靖規檢好學不

倦文詞簡舉清潤

無凡近意緒篇詠

風雅才麗有氣魄

其旨引善逐恶扶

世厚俗然後炳发

符彩衆藝中尤嗜

笔札古今法书遗

跡見之迎辯真焉
二篆八分飛帛聯
綿之流亦兼通元
和初隨乡賦應進

士科不能巧趨跄

乃歎曰凡我惠尚

與時背馳持此而

企求得所欲者是

迤坂以走九耳不

如歸去樂赴所知

表揆福卅兵曹掾

陪參幕庭後尉岐

之天興以大理司

直監察殿中二御

史從馮翊長沙計

司兩俟三府事大

和末退居舊里復

以待御史佐義武

軍行臺於博陵拜

偃師令升贊善大

二

夫分司洛邑改陕

州司马仕用家理

理可知也夫人荣

阳郑氏父毗司驭

丞祖穆榆次尉以才惠专靖宜公室二十七年姻党稱之先公十七岁終

于潭州歸祔皇姑

于河南縣金谷鄉

邙原貢得龜報啟

拭夫人塋以四年

正月乙酉奉公合
袝焉不幸無男子
有女子子三人長
奉糜氏為比丘尼

正月乙酉奉公合
袝焉不幸无男子
有女子子三人长
奉释氏为比丘尼

早終次適義豐尉
范陽盧策幼未歸
公諸祖諸父榮賢
舘直學士修國史

早终次适义丰尉
范阳卢策幼未归
公诸祖诸父荣贤
馆直学士修国史

二六

錫巚君鈺孝廉鈞　郎中鍐司平大夫　洲南陽守洋司勲　景初司戎少常伯

秀鍔告成薄
秘省校书坦大
理司直永蘭臺侍
郎齊伯氏明州司

馬奭伊闕尉充處
士京事業皆昌聞
于時與遊必當時
秀傑人自開元巳

来以寇氏為多賢
才貢秉尚有家風
侍疾襄事能盡其
心力於今日無他

腸之人欤铭曰
行已贞兮艺又备
征前言兮宜富贵
嗟乎哲人生何不

腸之人與銘曰
行已貞兮藝又備
徵前言兮宜富貴
嗟乎哲人生何不

辰徒信书而望古
涵無際兮遞政溥
鄑依世兮不泗不
瘰得於心筭德

兮響玉振金貫生
化之間無所愧愵
君懿已矣吾友順
至性兮侍松閑于

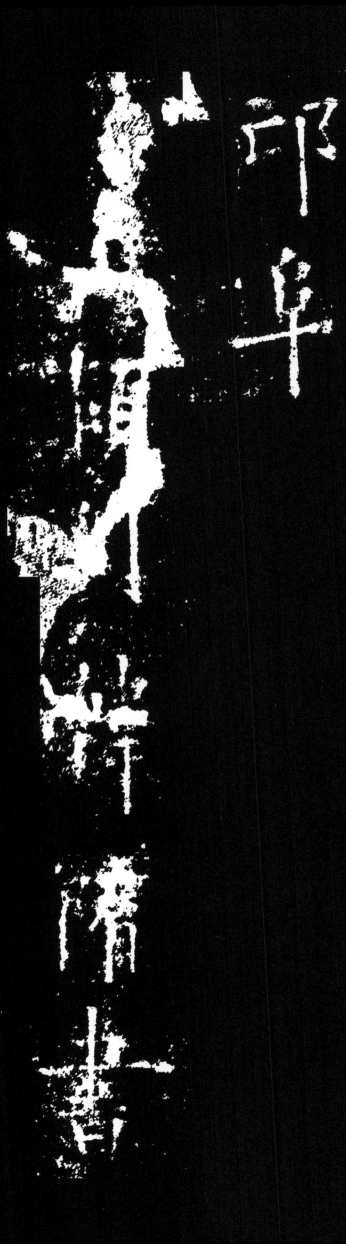

德聲傳司馬

耿敬贊先

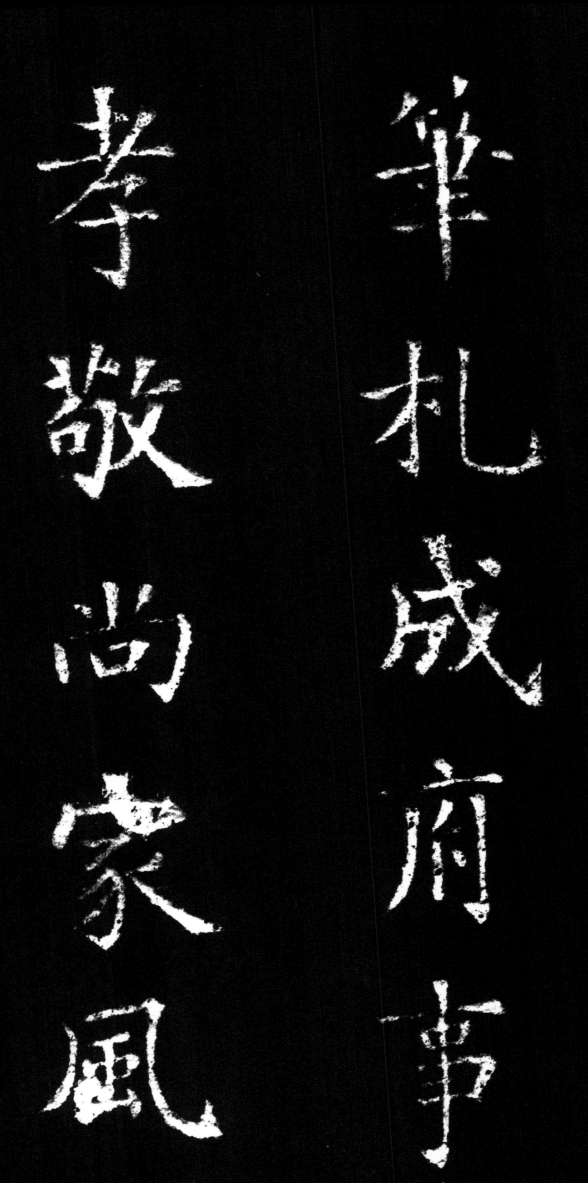

筆札成府事

孝敬尚家風

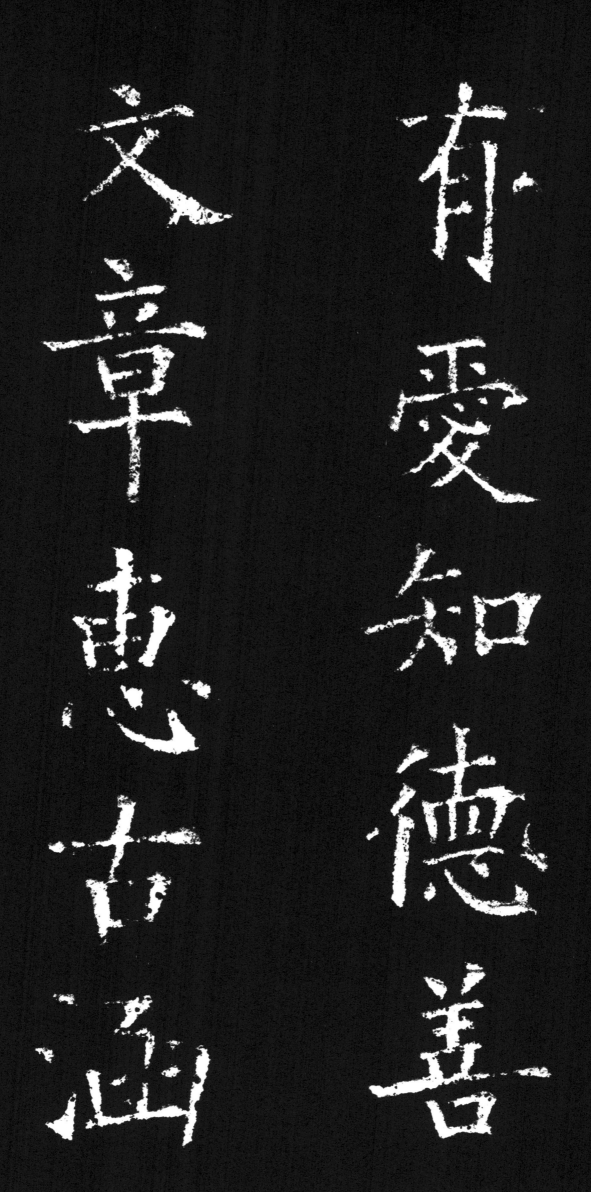

有愛知德善
文章惠古涵

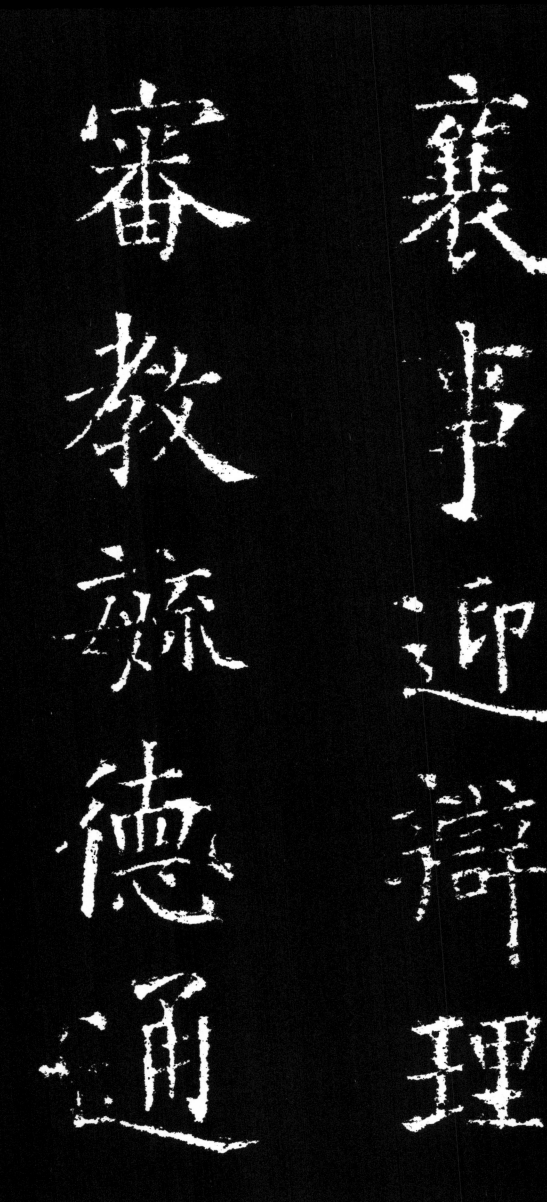

賢才惠宜爲襄事

靖善智量檢鎬器

笑谑襄事常有敬

交情甚欢不失真

图书在版编目（ＣＩＰ）数据

寇章墓志 ／ 刘开玺编著． —— 哈尔滨 ：黑龙江美术出版社，2023.9

（中国历代墓志原碑帖系列）

ISBN 978-7-5755-0006-7

Ⅰ．①寇… Ⅱ．①刘… Ⅲ．①汉字－碑帖－中国－唐代 Ⅳ．①J292.24

中国国家版本馆CIP数据核字(2024)第005246号

中国历代墓志原碑帖系列——寇章墓志

ZHONGGUO LIDAI MUZHI YUAN BEITIE XILIE —— KOU ZHANG MUZHI

出 品 人：于 丹

编 著：刘开玺

责任编辑：王宏超

装帧设计：李 莹 于 游

出版发行：黑龙江美术出版社

地 址：哈尔滨市道里区安定街225号

邮 编：150016

发行电话：（0451）84270514

经 销：全国新华书店

印 刷：哈尔滨午阳印刷有限公司

开 本：720mm×1020mm 1/8

印 张：5.5

字 数：46千

版 次：2024年2月第1版

印 次：2024年2月第1次印刷

书 号：ISBN 978-7-5755-0006-7

定 价：22.00元